BOUDOIR
El Arte de la Fotografía Indiscreta

Carlos Candia

Copyright © 2017 Carlos Candia

All rights reserved.

ISBN: 1543219829
ISBN-13: 978-1543219821

Una Fotografía no solo debe ser el recuerdo de una emoción …

Debe provocarla

El Origen

En la Francia rococó del siglo XVIII, en la época de Luis XVI, las casas opulentas o castillos solían tener una habitación privada dentro de los dormitorios principales, llamadas Boudoir. Esa pequeña habitación era utilizada por las mujeres para embellecerse, practicar el arte de la pintura y de la música, y, a veces, como una habitación privada para los encuentros amorosos, lugar descrito por el Marqués de Sade como encantador, elegante y bastante frívolo. El arquitecto Le Camus de Meziéres insiste en que "el Boudoir es la morada del deleite sensual, por lo cual, es esencial ambientarlo en un estilo en el que predomine el lujo, la suavidad y el buen gusto". Es un lugar donde el hombre entra, sólo

Sin embargo, el término Boudoir existe ya en 1730 y algunas fuentes datan su origen en la época de la Regencia (1715-1723). Este aposento íntimo no se encuentra representado en ningún plano hasta 1760 y es significativo que no aparezca en el relevante volumen de la Encyclopèdie (1751) de d´Alambert y Diderot.

Esta fuente de saber moderno incluye amplia información de habitaciones particulares como el cabinet: "Bajo este nombre uno entiende habitaciones dedicadas al estudio o en las cuales se conducen negocios privados o que contienen los ejemplos más exquisitos de colecciones de pinturas, esculturas, libros…Uno puede llamar cabinet a aquellas habitaciones en el que las mujeres se visten, atienden sus devociones o echan la siesta, o aquellas que ellas reservan para otras ocupaciones que demandan soledad y privacidad." Es revelador este pasaje porque podemos considerar que el Boudoir nace como una especie de cabinet.

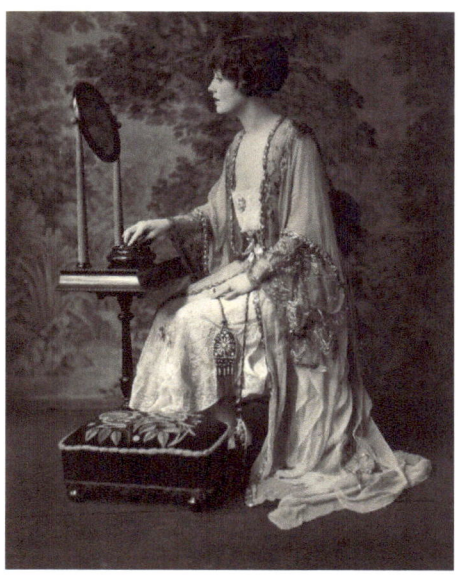

Durante la primera mitad del Siglo XIX transcurre el Romanticismo, un movimiento cultural que se extendió por toda Europa y significó una reacción contra el formalismo clasicista y el racionalismo imperante en el Siglo XVIII. La exaltación del individuo, de la libertad, y la rebeldía contra los convencionalismos sociales y el gusto por lo exótico.

Es, en esta época, en la que la mujer va a alcanzar un gran protagonismo, en las Bellas Artes, donde no solo se realiza una exaltación de su cuerpo, su hermosura; sino, también de su belleza interna, su espiritualidad, y es éste el motivo por el que los artistas románticos la tratasen con toda consideración, como si fuese en realidad un ángel. En las pinturas, aparecerá el tema del desnudo femenino, así como algunos retratos que transmitirán la belleza, elegancia y fragilidad de las mujeres.

En el ámbito social, las casas burguesas de la época, la élite, son un claro ejemplo de la dicotomía existente en la sociedad del momento, una clara diferenciación entre la figura masculina y femenina, representada en la separación de las distintas estancias del hogar. Dentro del plano doméstico burgués del Siglos XIX y XX, nos encontramos con espacios que nos permiten hablar de esa división que, en sí misma, representa la separación radical de los ideales contrapuestos e impuestos a hombres y mujeres.

El Fumoir, la estancia por excelencia masculina, era un lugar privado donde tenían lugar encuentros públicos entre hombres. Un lugar donde descansar, leer en soledad o departir en grupo. Pero sobre todo, era el lugar donde fumar cigarros, una actividad entonces asociada al lujo y a lo exclusivo. Mientras que el Boudoir era la principal estancia femenina de la casa burguesa, que tenía un sentido totalmente diferente, un sitio íntimo apartado del terreno público, cuya decoración solía aludir a temas convencionales como la soledad y el retiro idealizado manteniendo un tono clasicista, donde la mujer se acicala, reza o descansa. Era el lugar que ocupaban las mujeres tras las comidas, mientras ellos se retiraban al Fumoir. Para las mujeres lo privado, las emociones, las pasiones que hay que controlar; para los hombres lo público, lo político, la racionalidad o los valores de la ciencia.

A pesar de esta dicotomía existente fuertemente residual en esta sociedad, el romanticismo también es la época en la que comienza el proceso educacional de la mujer y emerge con fuerza la novela,

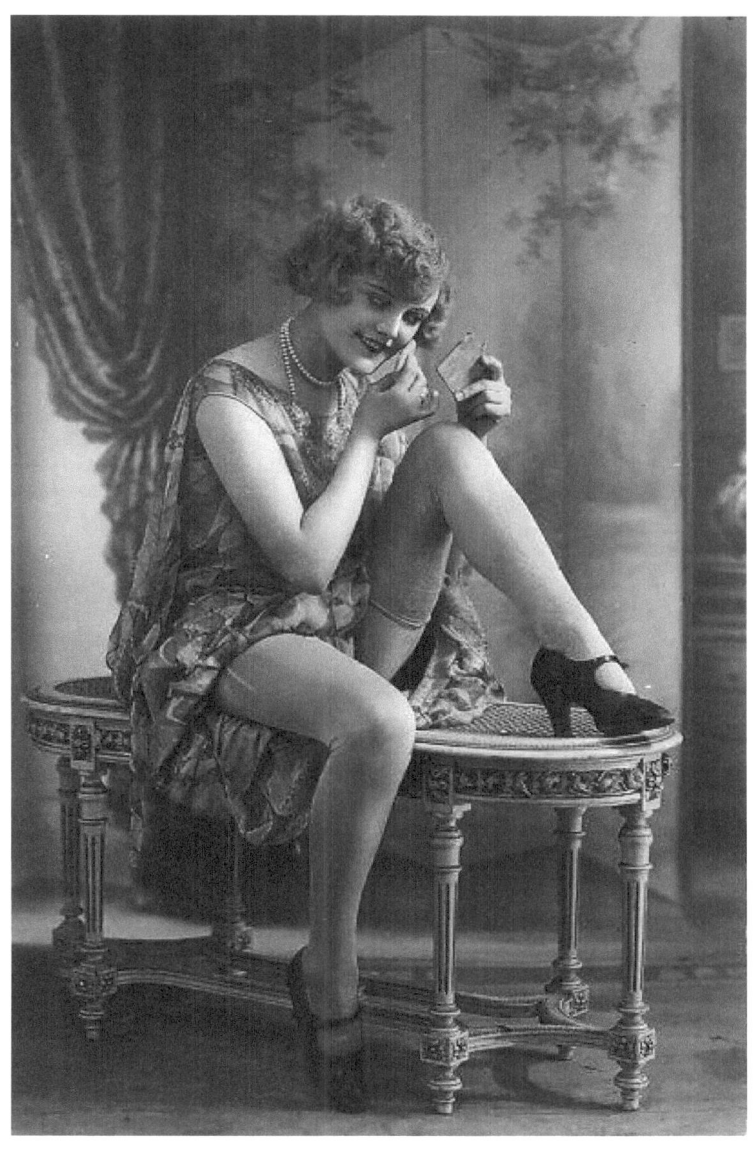

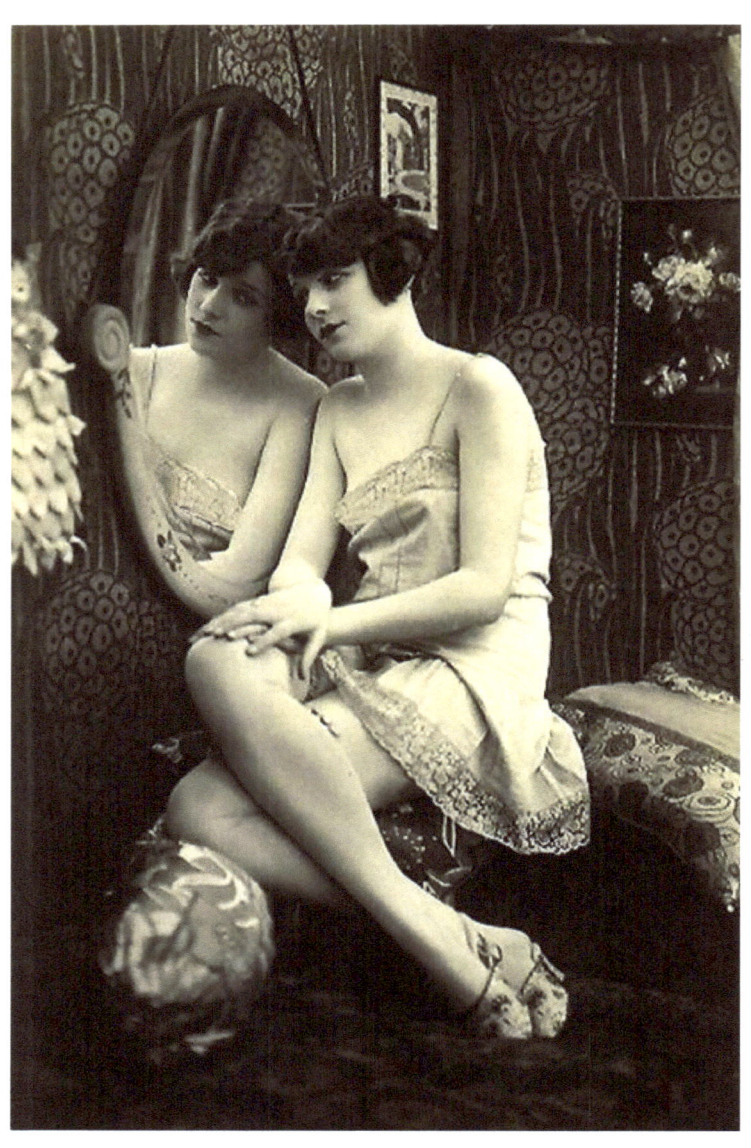

siendo ésta la que más lee en esta sociedad, por ello, es entendible la necesidad de un espacio en el hogar para esta nueva ocupación femenina. La educación de las mujeres de la aristocracia se hace más tolerante pero no por ello pública, por tanto, debe ser confinada al mundo privado del hogar.
Mostrando la evidente condescendencia masculina hacia la mujer en esta época, y en base a que el término Boudoir, procede del verbo bouder, cuya traducción sería manifestar el mal humor, el Boudoir, desde el punto de vista del hombre del S.XIX, sería utilizado para ocultar el descontento, haciendo referencia a un lugar donde pasar los asiduos pequeños enfados, lo que ahora llamamos la tensión premenstrual, eso era lo que suponían algunos escritores del momento, aludiendo de forma eufemística a la supuesta "inestabilidad" propia del carácter de las mujeres.

En contraposición a tal creencia masculina, el Boudoir era también un lugar donde la mujer podía liberarse del control masculino y el más indicado para recibir las visitas femeninas de confianza de la dama de la casa y aquellas más íntimas. Según la literatura y la imaginación popular el Boudoir es un nido de amor

suntuosamente decorado, por tanto, resulta evidente la asociación del Boudoir con la sensualidad.

¿Qué es la FOTOGRAFIA BOUDOIR?

Como acabamos de ver *BOUDOIR* en francés y significa "tocador" de esta manera antiguamente se llamaba al cuarto donde las damas se vestían, maquillaban, descansaban o acudían a ese cuarto para estar a solas, lugar que les proporcionaba una completa intimidad.

Basándonos en eso y dado que hay una gran confusión entre la mayoría de los fotógrafos es bueno establecer que parámetros otorgan a una fotografía su status de *BOUDOIR*.

Como leímos en las primeras líneas la dama está en un lugar íntimo, lejos de cualquier mirada que rompa con esa intimidad, por lo tanto, la modelo no puede estar interactuando con el observador.

La fotografía *BOUDOIR* es la visión de alguien que espía la escena a escondidas, secretamente, un voyeur, mientras la protagonista ignorando que es observada, actúa con total soltura.
Por lo tanto, ese será el papel que desempeñará nuestra cámara, la intención es hacer que el observador al ver esas fotos, se sienta que está un testigo de esa intimidad cargada de sensualidad.

Y aquí nos encontramos con otro aspecto importantísimo, las imágenes deben ser sensuales y no eróticas, para quienes no tienen clara la diferencia, la sensualidad es un ingrediente natural que en este caso si bien está formando parte de la escena no es para atraer, sino que brota e invade todos los rincones de ese espacio, envolviendo a la protagonista de manera inocente.

Por otro lado, el erotismo es la actitud consiente y dirigida que apoyada en la sensualidad excita y propone el encuentro sexual.

Para dejar estos puntos totalmente claros ya que serán los parámetros que contendrán nuestras imágenes y harán que se encuadren en esta categoría, veamos algunos ejemplos.

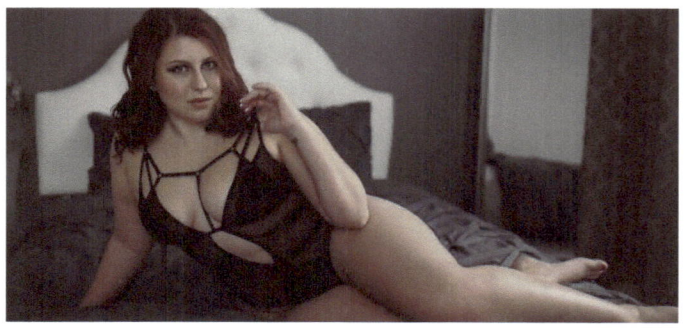

La modelo al mirar hacia la cámara no se encuentra ajena a lo que ocurre a su alrededor, primer motivo por el cual a esta foto no se la puede considerar *BOUDOIR*.

Tampoco como observadores no sentimos estar siendo testigos de un momento de intimidad, no tenemos la impresión de observarla sin que ella lo sepa, por el contrario, sentimos que la modelo intenta seducirnos, se conecta con nosotros, nos dirige sin dudas un claro mensaje.

Otro factor si bien de importancia relativa y discutible que impiden a esta foto entrar a la categoría de *BOUDOIR,* es que hay demasiadas líneas rectas neutralizando la sensualidad de la escena, ya que la hacen dura sin la sensualidad que otorgan las formas curvas.

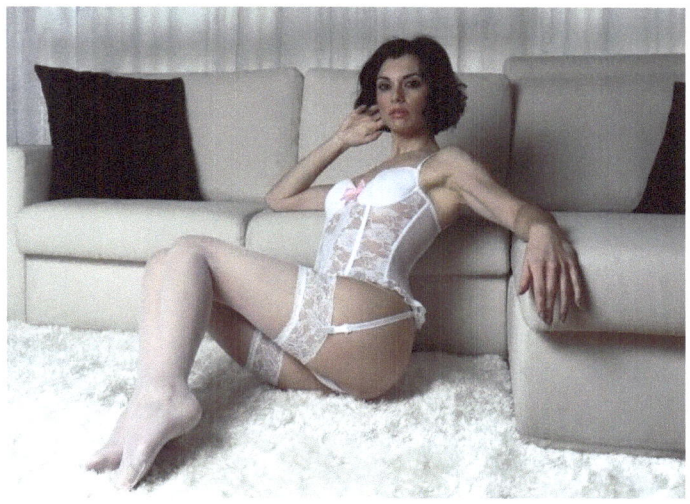

Esta foto, si bien posee un ambiente de intimidad, las líneas en general son suaves y poco contrastadas, y no se trata de una foto erótica, pero el hecho de que la modelo mire a la cámara, igual que en la foto anterior impide el que sea clasificada como *BOUDOIR*.

Imaginemos solo hacerle un cambio, indicarle a la modelo que se mire las uñas como controlando la pintura, el efecto cambiario radicalmente

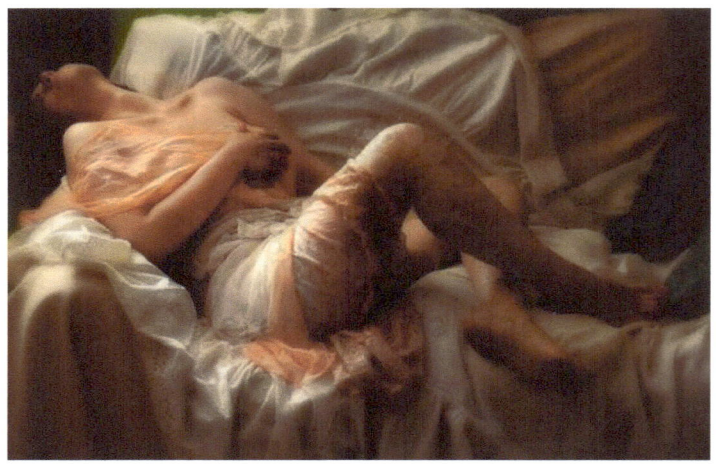

En ese caso si estaríamos ante una foto *BOUDOIR*

Y por cierto se trata de un excelente BOUDOIR., como vemos reúne todas las condiciones requeridas en este campo.

A estas se suman la suavidad tonal, la carencia de líneas rectas y contrastadas y lo difuso de las formas en toda la escena.

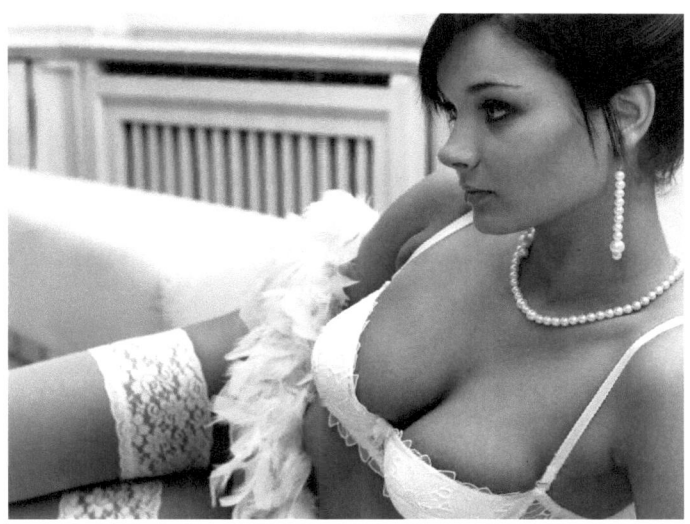

Un poco más dura que la anterior y de plano corto, pero mantiene todas las características de BOUDOIR. Salvo por el hecho de no estar compenetrada en si misma, sino que está atenta a algo.

Como vemos, BOUDOIR en su definición más pura es un estilo que tiene reglas bastante estrictas y que si no las cumplimos estaremos realizando otro tipo estilo fotográfico.

En este caso el mensaje siempre es INTIMIDAD, la manera que tenemos para ATRAER LA ATRENCION DEL OBSERVADOR, son las formas sensuales de la modelo. LA HISTORIA que contaremos estará condicionada a ese ámbito casi secreto y de poco acceso alejado de las miradas y del que conocemos muy poco.

Pero la creatividad de cada uno puede encontrar maneras de llevar los limites más allá de las reglas establecidas en este caso.

Veamos algunas posibilidades.

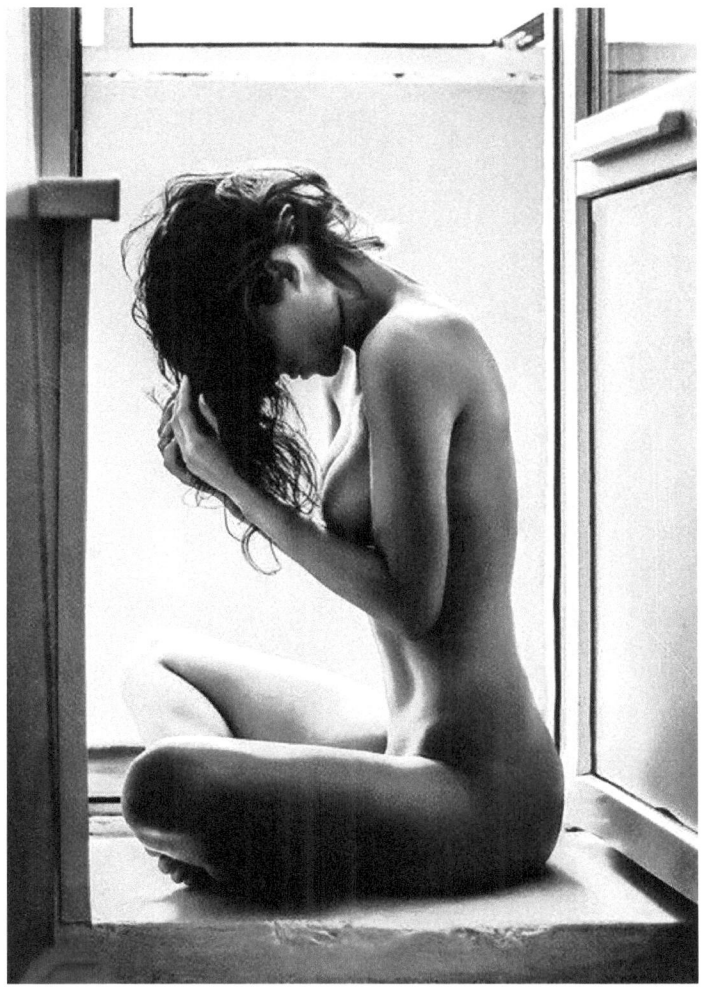

En este caso, no hay ambientación de un cuarto pero reúne las demás condiciones.

Por otra parte, agrega una ligera sensación de encierro y nos permite imaginar una historia.

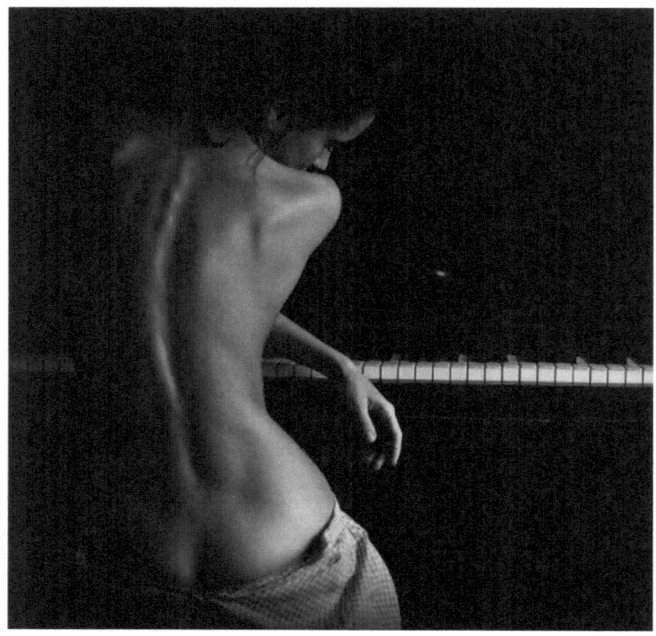

El personaje se encuentra en otro ámbito, no dedicada a si misma.

Mantenemos el aspecto de ser un momento íntimo, la sensualidad es marcada, el personaje ignora ser observado y también nos permite imaginar una historia.

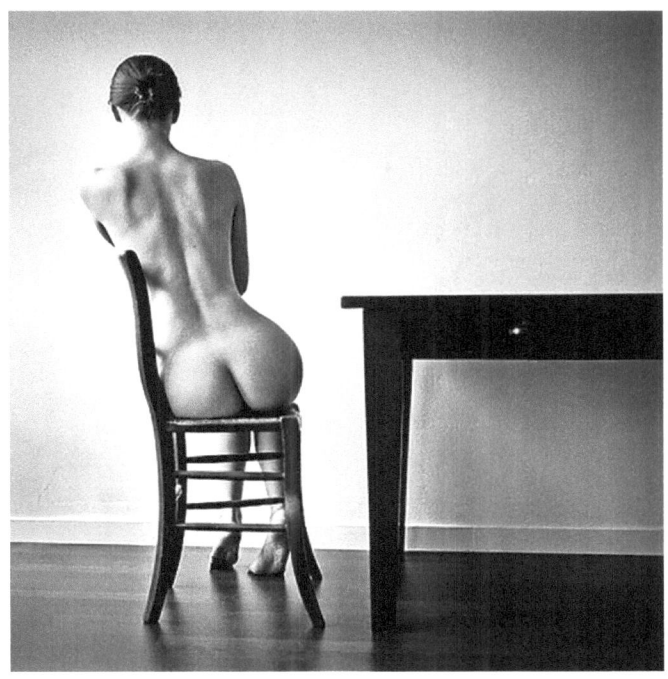

Aquí nos alejamos del entorno sensual y lo transformamos en algo rígido, muy duro y de una austeridad bien marcada, pero se respetó la intimidad y la falta de contacto con el entorno.

Si fuéramos estrictos en ajustarnos a las reglas del BOUDOIR diríamos que estas fotos no se encuadran en el mismo, pero debemos permitirnos algunas licencias en favor de la creatividad.

Como vemos si se puede ir mas allá de las reglas, estos son solo uno pocos ejemplos para orientarnos en cómo hacerlo, pero todo depende de la capacidad creativa y el buen criterio a la hora de planificar cada foto.

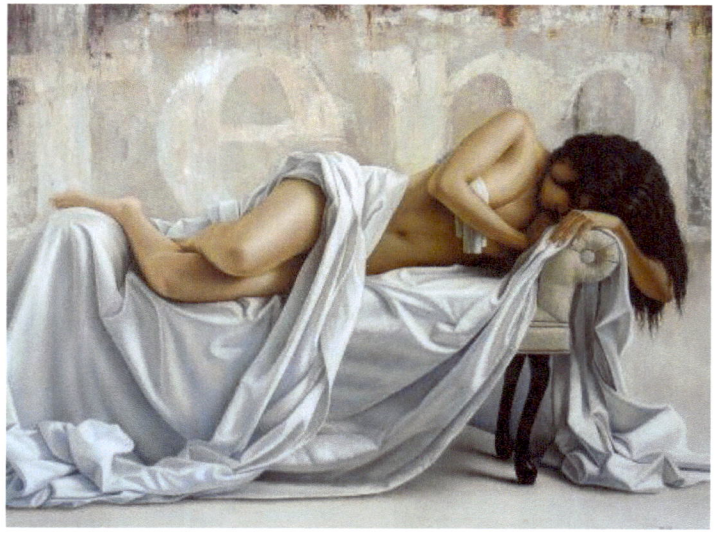

Seguramente a muchos les resultará extraño esto de PLANIFICAR una imagen, pero si se quiere tener control total sobre lo que aparecerá en esta, es el único camino.

Si hay una idea hay que desarrollarla y llevarla a cabo paso a paso

La otra manera, más común es "cazar" la imagen, o sea salir a ver que encontramos o en casos como el BOUDOIR o cualquier otro con empleo de modelos, ubicarla y dejar que esta haga lo que le parezca y solo darle pequeñas indicaciones, con la esperanza de que a fuerza de disparar continuamente nuestra cámara, capturar una foto aceptable.

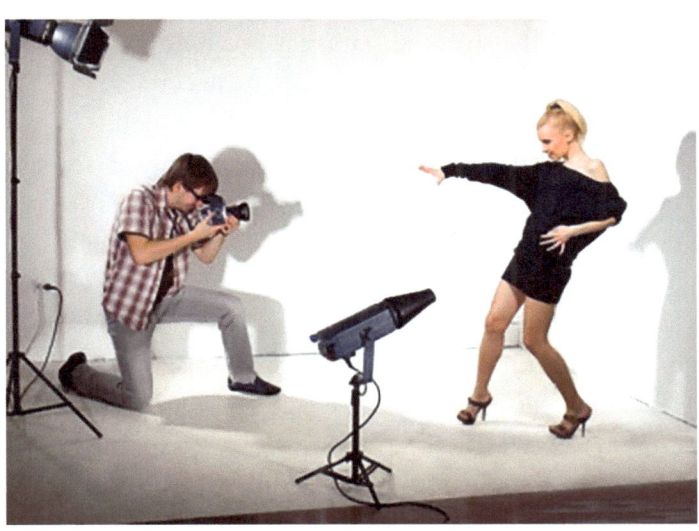

Los grandes escultores, pintores, fotógrafos y todo artista plástico, planifica y controla cada paso del proceso creativo.

¿Alguien puede imaginarse a Miguel Ángel dando martillazos a un bloque de mármol para ver que sale?

Por este motivo y sin ningún lugar a dudas, los mejores resultados los obtendremos planificando y controlando todos los aspectos y elementos que intervendrán en nuestra foto.

Partir de una idea para crear una foto

La tan valorada inspiración puede llegarnos tanto en los lugares más inverosímiles como de las maneras más insólitas, pero muy pocas veces llega dándose la cabeza contra la pared para ver si así se nos ocurre algo original. Tampoco creamos que hacer algo "raro", "rebuscado" puede reemplazar la creatividad.

En lo personal nunca creí que la creatividad sea un don con el cual nacemos, por el contrario, la creatividad es fruto de la disciplina, la formación, la constancia y la búsqueda constante.

Todo comienza con un "mandato", este puede ser un encargo, un pedido o simplemente las ganas que tengamos de hacer una determinada fotografía para comunicar algo, contar una historia o simplemente querer modificar el ánimo de las personas que la observaran.

Teniendo esto en claro debemos elegir que mostrar en nuestra foto: ambiente, protagonista, clima, colores y tonos, formas, mensaje corporal, etc. Y ajustarlo al mensaje que queremos transmitir o a la forma en que queremos impactar al observador.

No esperemos que de inmediato y de manera espontánea aparezcan ideas e imágenes en nuestra mente. Necesitamos motivarnos introducirnos en el mundo imaginario que estamos a punto de plasmar en esa foto.

Cuanto más conozcamos del tema, en este caso el BOUDOIR más fácil nos resultara desarrollarlo.

En primer lugar, debemos entender perfectamente el concepto y los parámetros para poder hacer que nuestra foto encaje dentro de la categoría BOUDOIR como vimos al inicio, tratar de imaginar o mejor aún hablar con una mujer acerca de que siente en los momentos en que está a solas preparándose para salir o relajándose, cuáles son sus pensamientos, ver los lugares que emplean para maquillarse o pasar tiempo a solas. Cada detalle cuenta.

Algo que nos será de utilidad es ver fotografías de buenos fotógrafos que incursionen en el tema y estudiar cada detalle que intervenga en este tipo de fotografías, no para luego copiarlas, simplemente para aprender de quienes ya tienen experiencia en esta especialidad.

Todo esto podrá resultar exagerado, pero los resultados que se obtienen son marcadamente superiores a improvisar con la cámara en mano sin tener un profundo conocimiento del tema que estamos desarrollando y un plan de trabajo.

 De esta manera sin darnos cuenta en algún momento aparecerá en nuestra mente un boceto de la imagen que desarrollaremos. En ese momento, así sea con trazos rudimentarios debemos fijar esa primera idea en papel para no perderla e ir haciéndole ajustes y modificaciones.

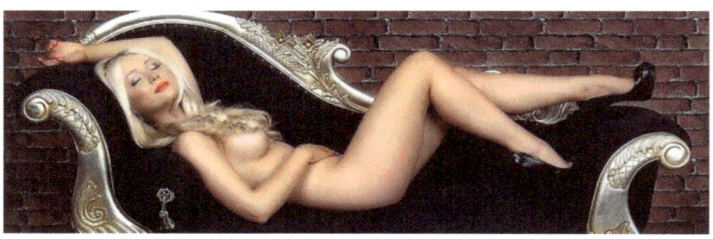

El clima o ambiente de nuestra foto

El Clima o Ambiente de nuestra foto es todo lo que rodea al sujeto o elemento principal, en este caso la modelo.

Nos sirve para ubicarla en un determinado ambiente y bajo determinadas condiciones.

Por ese motivo siempre debe estar en armonía con el mensaje que queremos transmitir.

Por ejemplo, si estamos mostrando a una modelo relajada, no podemos ubicarla en un ambiente desordenado, contrastado o demasiado rígido, ya que esto neutralizaría la sensación de relax que está expresando la modelo.

La otra variante, es ubicarla sobre un fondo infinito, esto si bien nos ahorra el encontrar una locación adecuada, en el caso del BOUDOIR no es del todo aconsejable, ya que el ambiente es un elemento fundamental en esta especialidad, donde mostramos una escena intima en un sitio determinado.

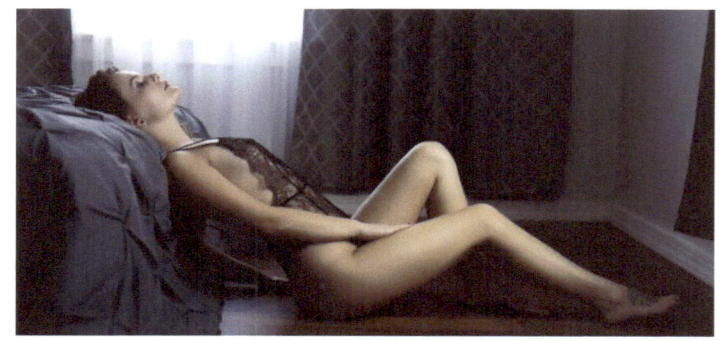

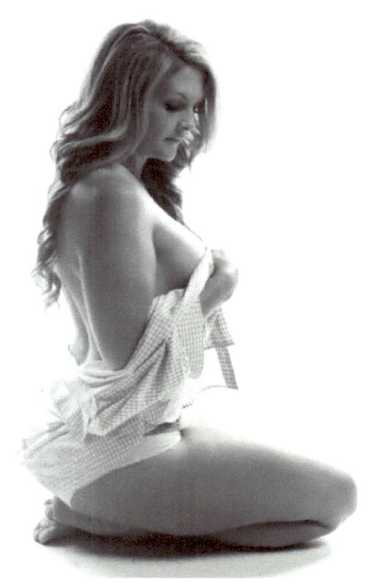

Como vemos en esta imagen, al haber sido realizada sobre un fondo infinito carece de clima y ambiente, el contenido y mensaje de la imagen se encuentra solamente reflejado por la modelo.

Carecemos de todo tipo de información acerca del lugar donde se encuentra y del clima o ambiente que la rodea y la afecta.

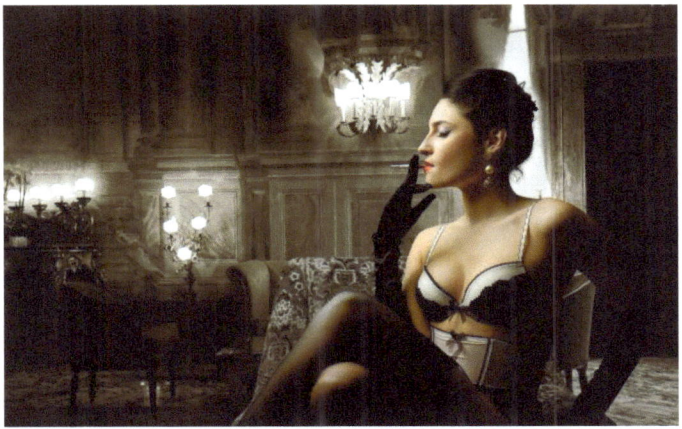

Por el contrario, esta foto nos da información acerca del lugar en el que encuentra el personaje y hasta de su nivel social y económico.

Recordemos…

No existen reglas, solo parámetros para guiarnos, podemos modificarlos con total libertad, desde ya teniendo en cuenta que al modificar un parámetro seguramente modificaremos el resultado final.

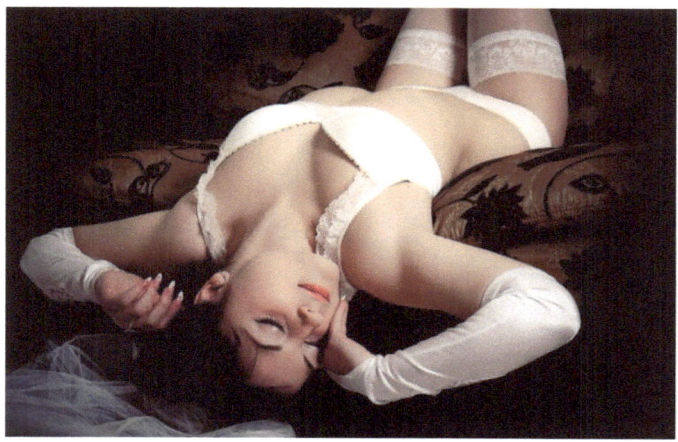

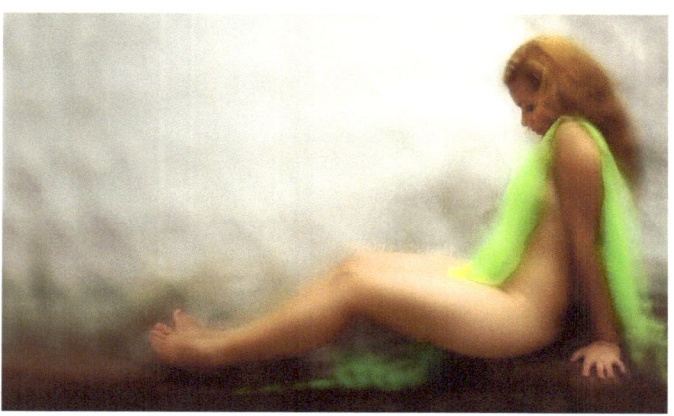

Formas y Composición Visual en el BOUDOIR

Como bien sabemos todas las Formas y la Composición Visual son, los elementos que componen la imagen y la manera en que los organizamos estos elementos dentro de ella

Estos factores también determinan el carácter y por consiguiente en el mensaje que transmitiremos a través de nuestra foto.

Ya que, en todos los casos, el BOUDOIR transmite sensualidad es muy importante que la Composición Visual y las formas de los elementos secundarios que son los objetos de escenografía, locación y vestimenta se ajusten a este mensaje.

En primer lugar, y como seguramente es notorio, en todas las fotos que hemos visto hasta ahora, las imágenes son placidas y relajadas careciendo de todo tipo de tensión.

De tratarse de imágenes con líneas rectas o ángulos muy marcado el efecto será de tensión y dureza, como lo podemos notar claramente en la foto que se encuentra a continuación, la que si bien reúne lo necesario para ser BOUDOIR, tanto la silla como los ángulos rectos del cuerpo de la modelo dan rigidez y tensión a la imagen, haciendo que carezca de suavidad y perdiendo así la sensualidad requerida, en el BOUDOIR.

En definitiva, lo que buscamos es que Clima, Elementos, Vestuario, Composición Visual y Postura de la modelo armonicen entre sí formando un conjunto coherente.

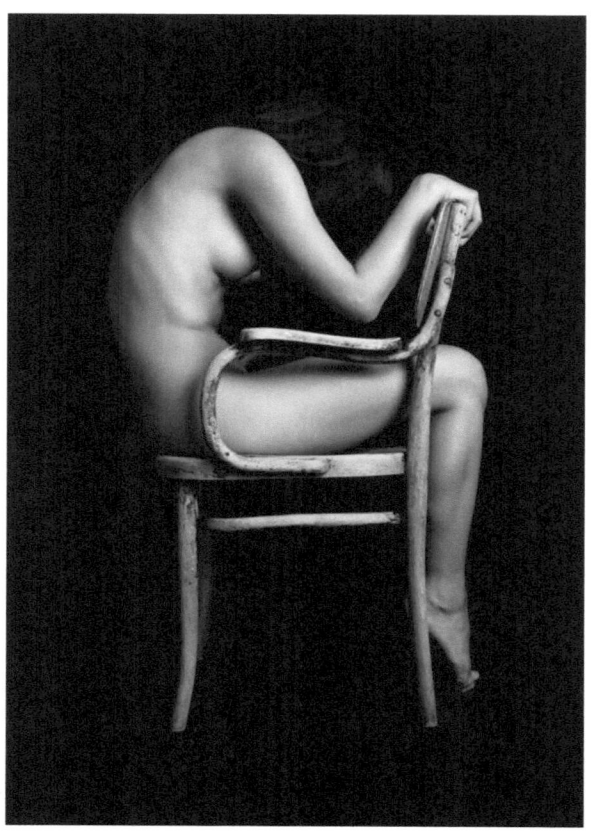

Hay quienes sostienen que no es la única manera en la que podamos crear un excelente BOUDOIR, también podemos por contraste, resaltar la suavidad y sensualidad del personaje.

En lo personal me cuesta encuadrar como el BOUDOIR a una foto con estas características ya que si determinamos desde el comienzo que el BOUDOIR es acceder un momento privado de una mujer en un ámbito dedicado a sí misma y rodeada de sensualidad lo que resalta aún más la propia, ubicarla en un medio más rígido o más corriente, desvanece o peor aún anula la esencia del el BOUDOIR.

Pongamos por ejemplo la foto siguiente, la que muchos considerarían un BOUDOIR

Indudablemente a la modelo se la ve sensual, pero no está en una actitud sensual ni en ámbito íntimo.

Podríamos deducir que la cámara / observador está espiándola, pero esa sensación no es muy creíble.

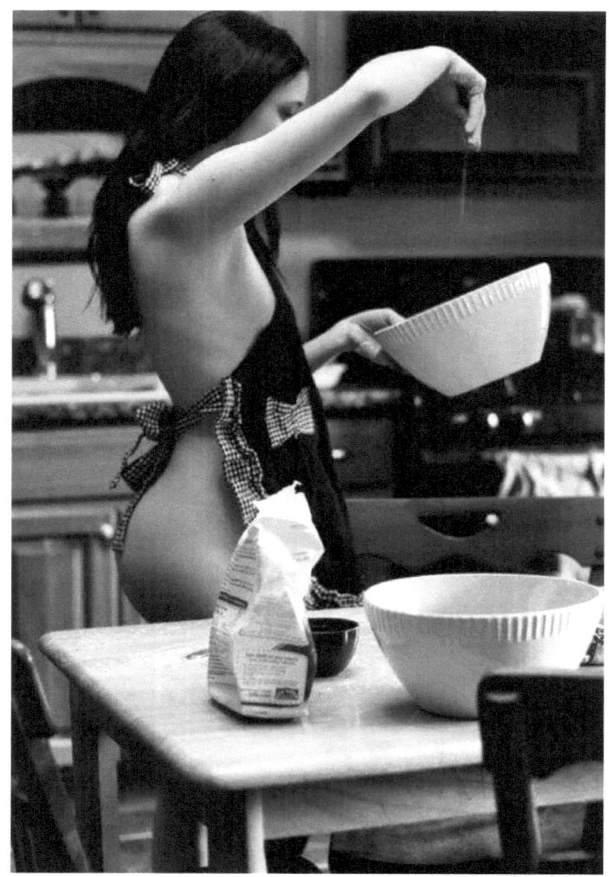

Y por otra parte y eso es indiscutible, no está dedicada a sí misma.

Pongo este ejemplo ya que he visto incontables veces fotos como estas presentadas como BOUDOIR, esto puede ser debido a desconocimiento o porque suena elegante denominar a una foto sensual de esta manera.

Teoría de Composición Visual

Una imagen puede estar regida por el orden o el caos y cualquiera de las dos maneras son válidas siempre u cuando el tema lo permita.

También en una sola imagen podemos encontrar orden y caos, a veces el caos rodea al orden y en otras lo opuesto, el orden contiene al caos y así se crea una tención visual que beneficia y resalta el resultado final.

Lógicamente hay que conocer perfectamente y familiarizarse con estos principios para poder aplicarlos y ejecutarlos correctamente.

El orden tiene reglas y siendo su contraparte, el caos no las tiene, o al menos eso tendemos a pensar, pero, aunque parezca una contradicción debemos conocer muy bien las reglas del orden para poder crear un caos que sea verosímil. Y como logramos eso? ... Invirtiendo las reglas del orden. Esto significa que las reglas del caos son las opuestas a las del orden.

Por todo esto, en una imagen al caos no podemos crearlo solo desparramando caprichosamente los objetos secundarios (utilería) de la imagen dentro de la toma, o buscando un fondo o locación desordenada, debemos generarlo muy cuidadosamente.

La regla madre del orden visual es la Regla de los Tercios

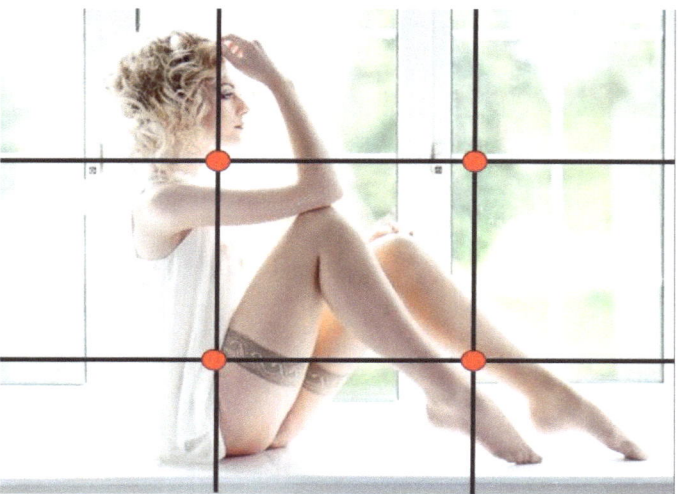

Esta consiste en dividir en tres partes iguales al espacio o plano donde se encontrará la imagen, de manera horizontal y tres de manera vertical.

Los puntos que vemos en la foto en rojo son los que ya Leonardo Davinci llamó ZONAS DIVINAS y son los sitios donde en el recorrido que hace nuestra vista para "leer" una imagen, tiende a detenerse. Por ese motivo en una imagen ordenada trataremos de ubicar los elementos de mayor interés lo más cerca posible de estos cuatro puntos.

La sucesión de Fibonacci

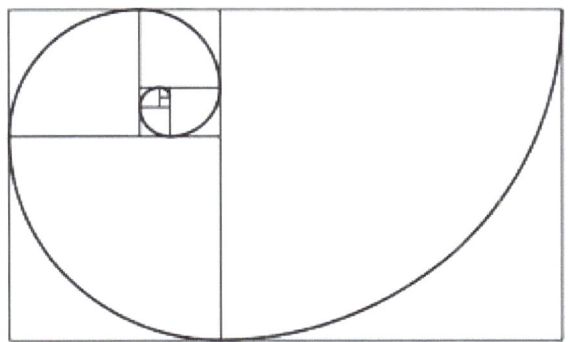

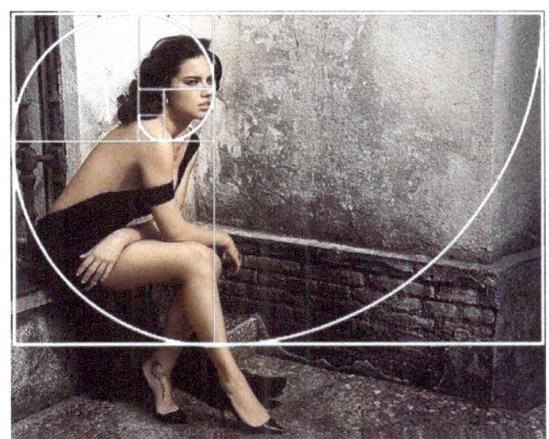

La sucesión de Fibonacci encaja perfectamente en la Regla de los Tercios y nos da el recorrido partiendo en orden de importancia y de desplazamiento que guiara a nuestra vista para poder "leer" una imagen.

La respuesta al por qué ocurre este fenómeno, es que la naturaleza en todas sus creaciones, desde una flor a una galaxia, emplea esta secuencia por lo tanto es para nuestra visión un patrón al que está acostumbrada y condicionada. Cuando una imagen escapa a ese patrón, para nosotros es caos y desorden.

Basándonos en lo que acabamos de ver acerca de la manera de componer una imagen perfectamente ordenada y cómoda a su lectura o visualización, podemos invirtiendo estos principios poder generar imágenes caóticas y desordenadas, si es eso lo que el tema requiere y no simplemente de manera antojadiza.

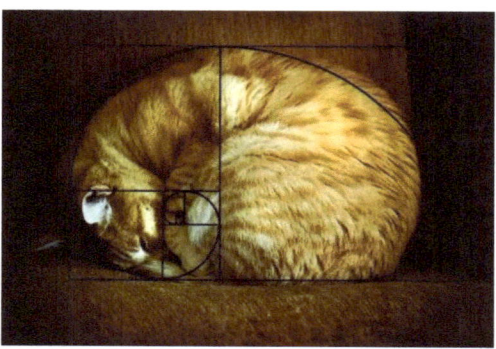

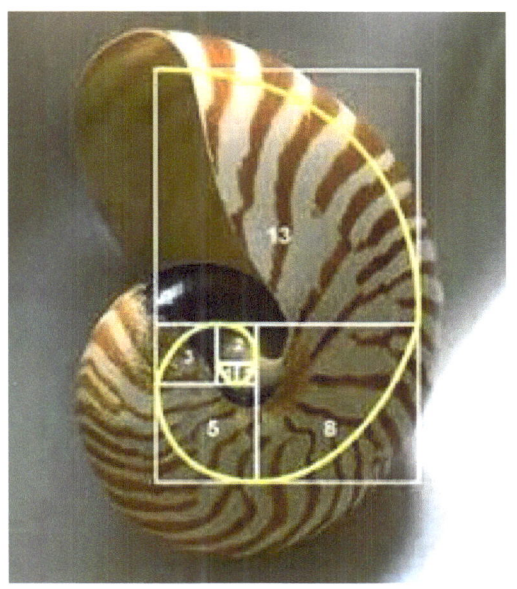

En matemática, la sucesión de Fibonacci (a veces llamada erróneamente serie de Fibonacci) es la siguiente sucesión infinita de números naturales:

La espiral de Fibonacci: una aproximación de la espiral áurea generada dibujando arcos circulares conectando las esquinas opuestas de los cuadrados ajustados a los valores de la sucesión;1 adosando sucesivamente cuadrados de lado 0, 1, 1, 2, 3, 5, 8, 13, 21 y 34.

La sucesión comienza con los números 0 y 1,2 y a partir de estos, «cada término es la suma de los dos anteriores», es la relación de recurrencia que la define.

A los elementos de esta sucesión se les llama números de Fibonacci. Esta sucesión fue descrita en Europa por Leonardo de Pisa, matemático italiano del siglo XIII también conocido como Fibonacci. Tiene numerosas aplicaciones en las artes, ciencias de la computación, matemática y teoría de juegos. También aparece en configuraciones biológicas, como por ejemplo en las ramas de los árboles, en la
disposición de las hojas en el tallo, en las flores de alcachofas y girasoles, en las inflorescencias del brécol romanesco y en la configuración de las piñas de las coníferas.

De igual manera, se encuentra en la estructura espiral del caparazón de algunos moluscos, como el nautilus y en la estructura de las galaxias.

Como dato adicional es muy importante saber que el desplazamiento de esta espiral puede ser en cualquier sentido cuando se trata de una creación visual.

Y cada uno de estos dará al observador de manera inconsciente una sensación muy diferente

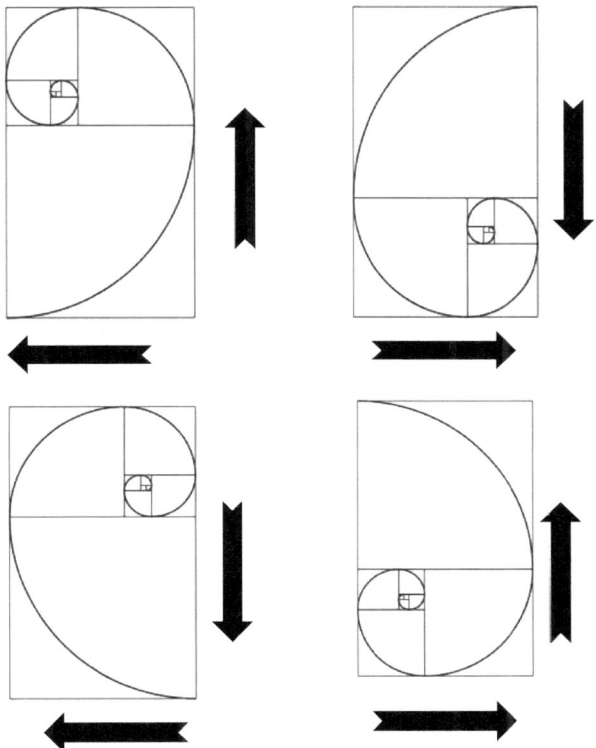

Si el desplazamiento es de izquierda a derecha, la lectura de la imagen será agradable por lo tanto el observador se sentirá cómodo.

De derecha a izquierda, la lectura la lectura será más dificultosa y el observador se sentirá molesto.

De abajo hacia arriba hará sentir al observador que ante algo importante.

De arriba hacia abajo, la sensación será de desplome, de algo que se revaloriza.

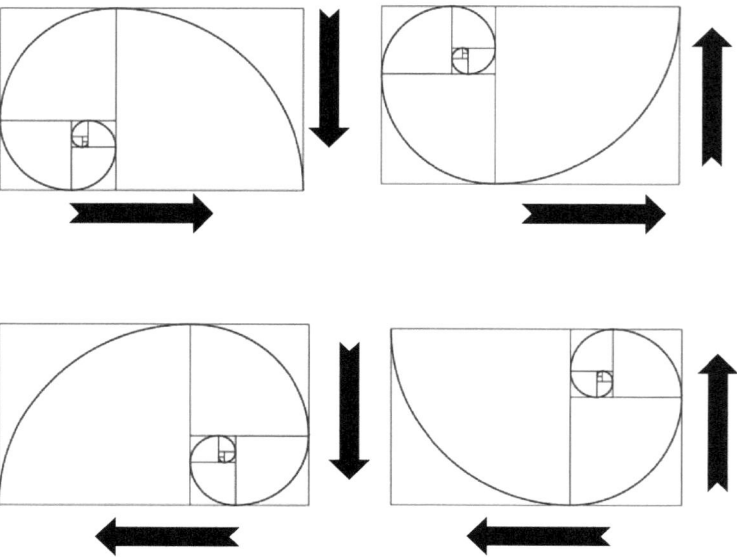

Decididamente, todas las composiciones ondulantes y circulares transmiten suavidad y sensualidad, por lo tanto, son las más aconsejables en la fotografía BOUDOIR.

Esto no quiere decir que excluyamos en nuestra planificación de la futura fotografía alguna de las otras composiciones.

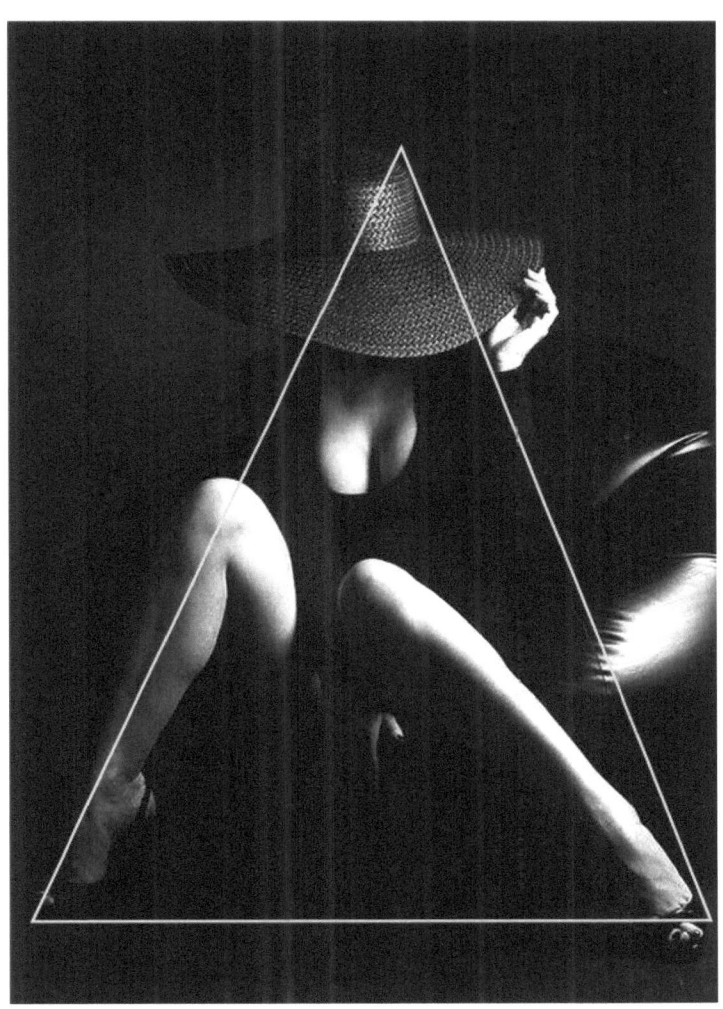

Composición triangular

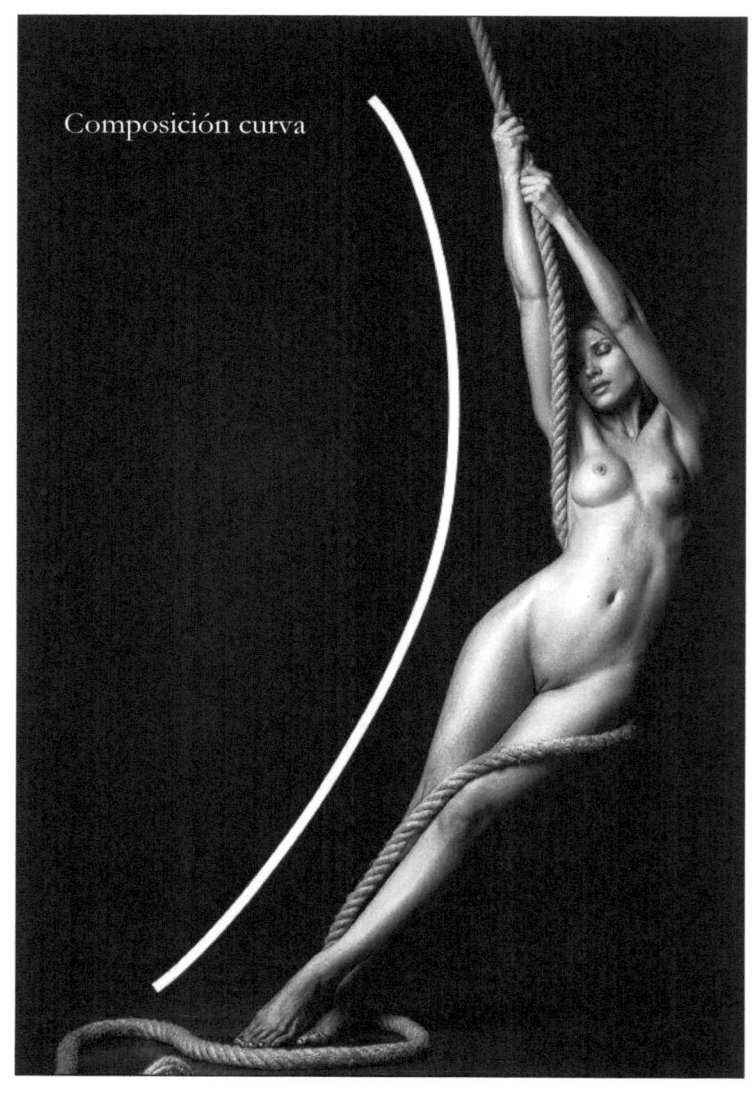

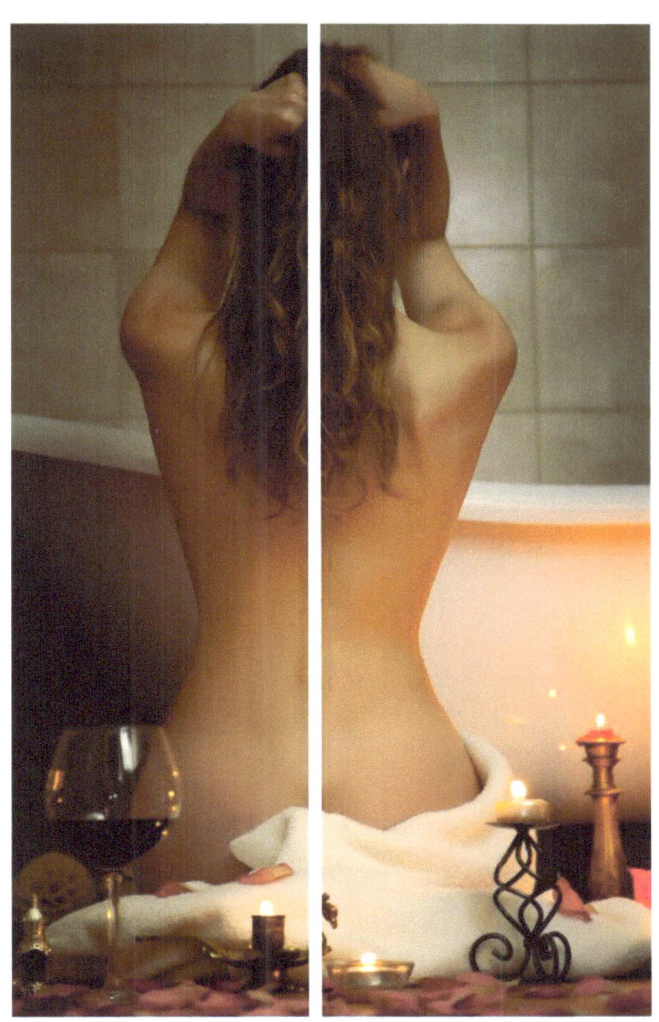

Composición simétrica

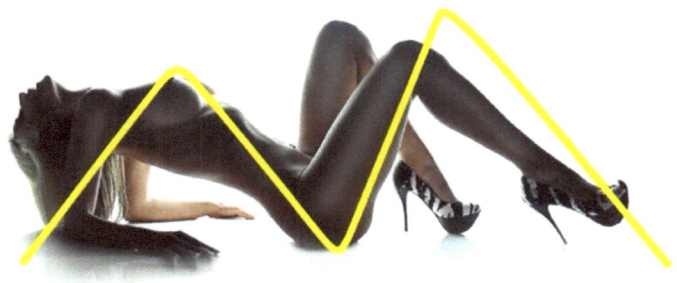

Composición ondulante o en zigzag

Si nos dedicamos a observar detenidamente distintas imágenes podremos ir descubriendo muchos más tipos de estructuras visuales y como encajan en cada composición.

Cada una de estas genera un tipo de tensión y da movimiento a la imagen.

Siendo las circulares y ondulantes donde el efecto es más suave o casi imperceptible, por lo que, como dije anteriormente son el tipo de composición más adecuada para el BOUDOIR.

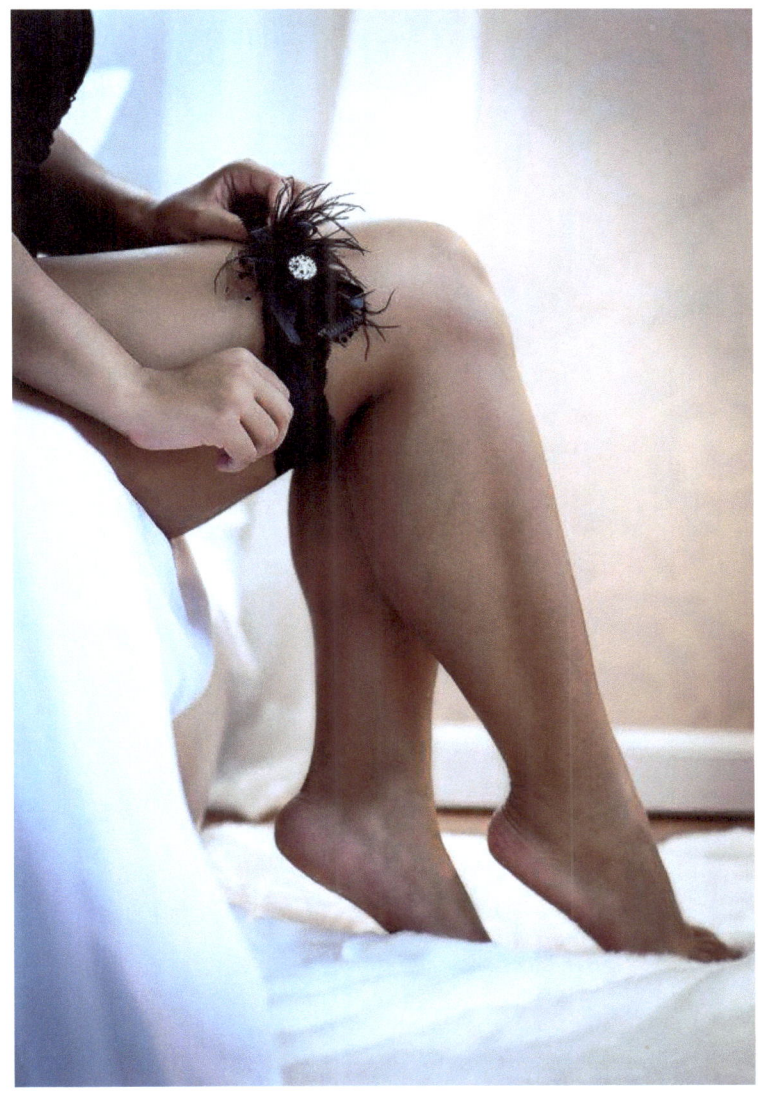

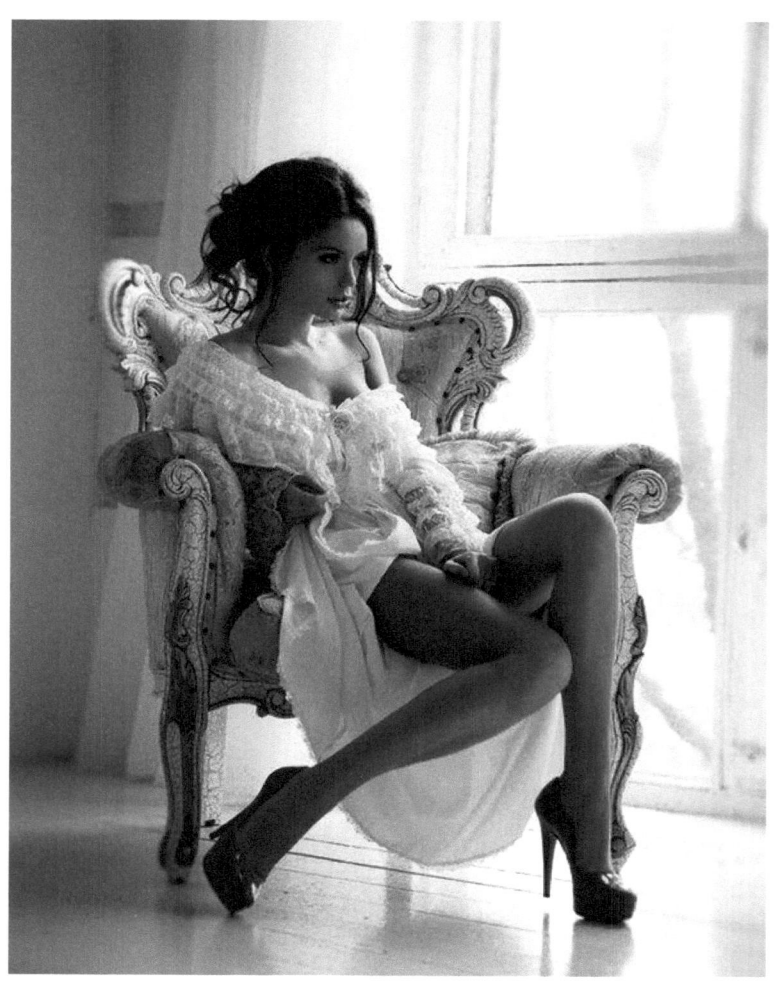

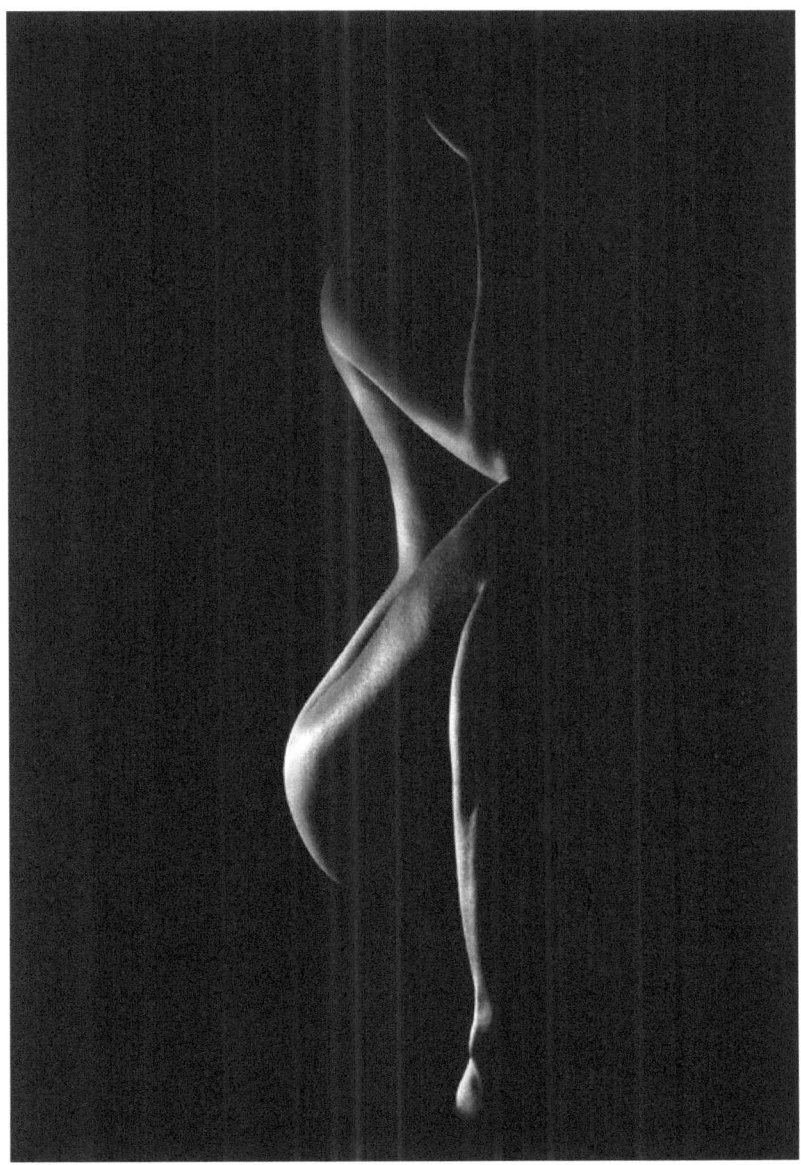

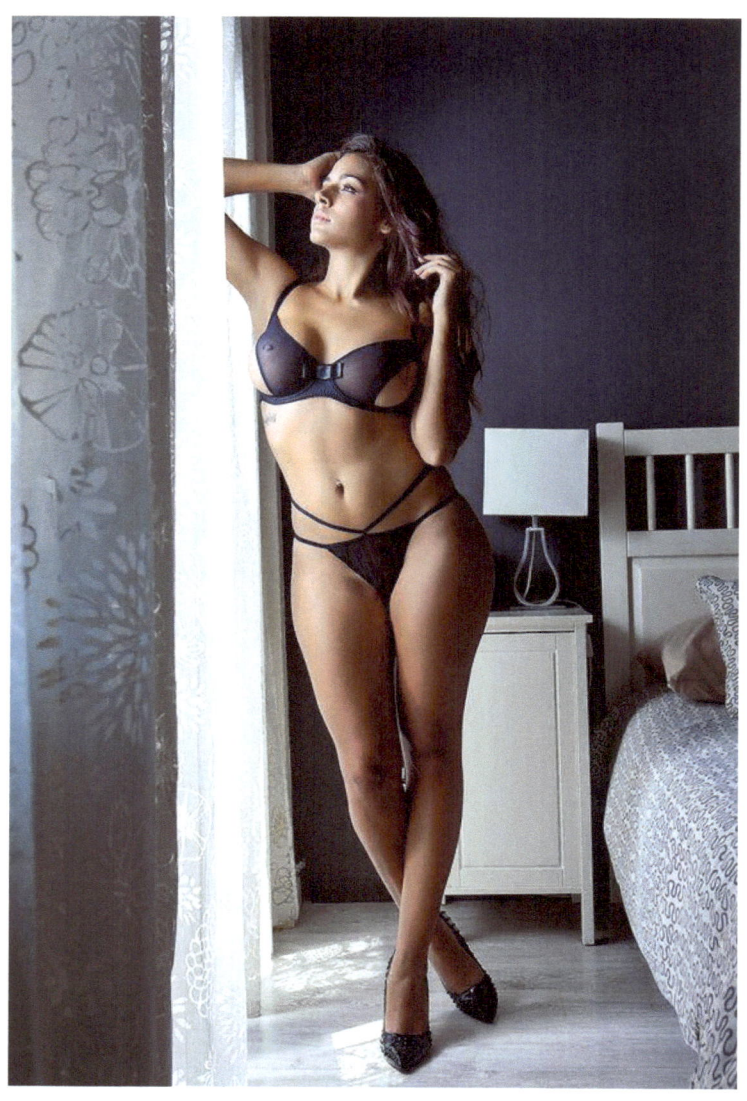

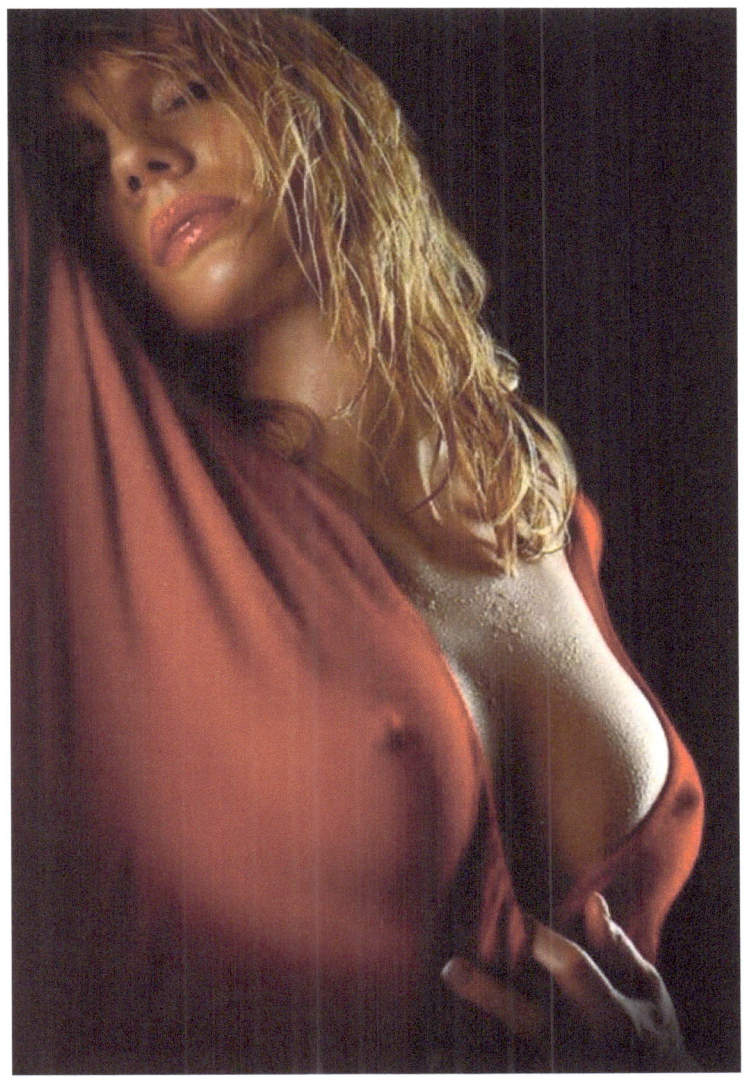

Como iluminar en BOUDOIR

En la mayoría de los casos, este tipo de tomas fotográficas se realizan en interiores.
Esto nos da tres opciones, emplear la iluminación existente en ese ambiente, reforzándola en algunos casos, lo cual nos limita muchísimo las posibilidades de crear efectos de luz.
Colocar artefactos, como flashes y luces para fotografía, o emplear la luz natural que ingrese por puertas y ventanas. Esto último nos limita el horario en que podremos realizar las tomas.
También en el mejor de los casos podremos combinar estas tres opciones, lo cual es ideal.

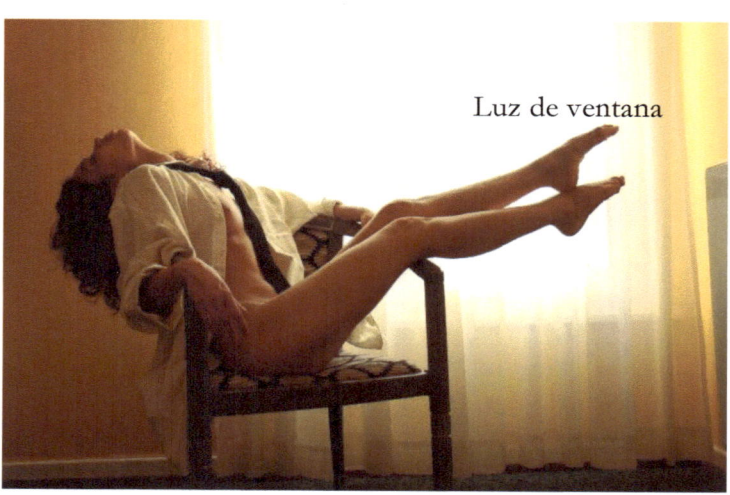

Luz de ventana

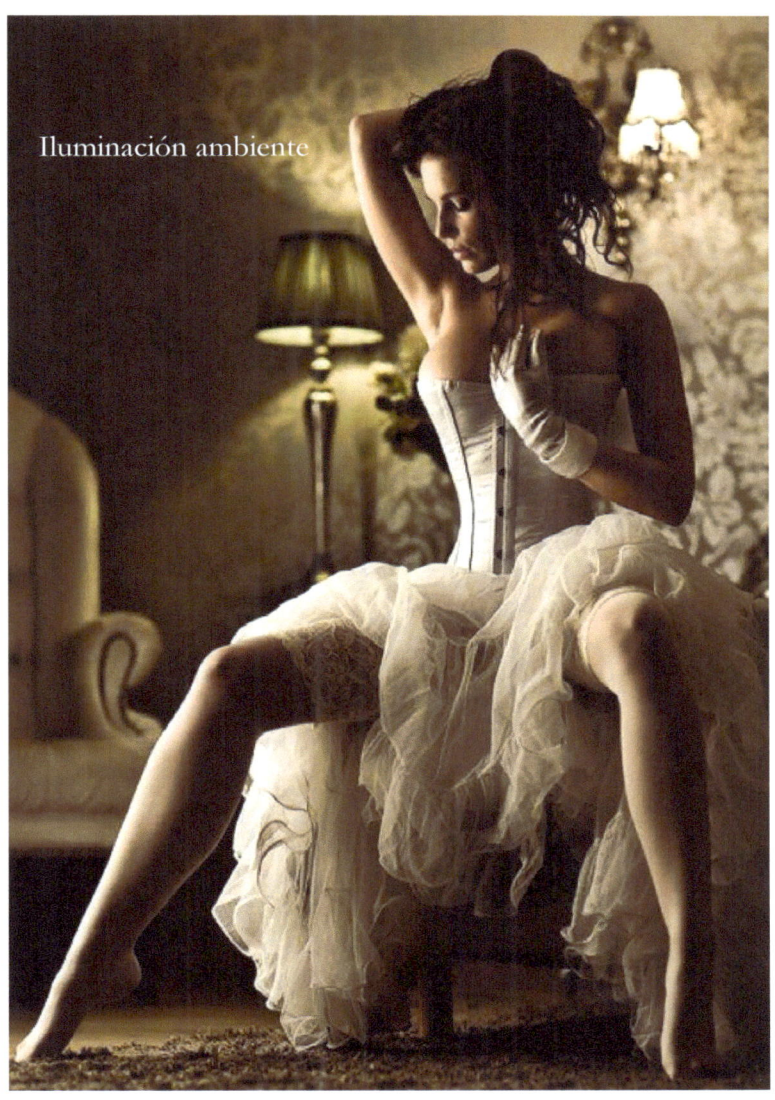

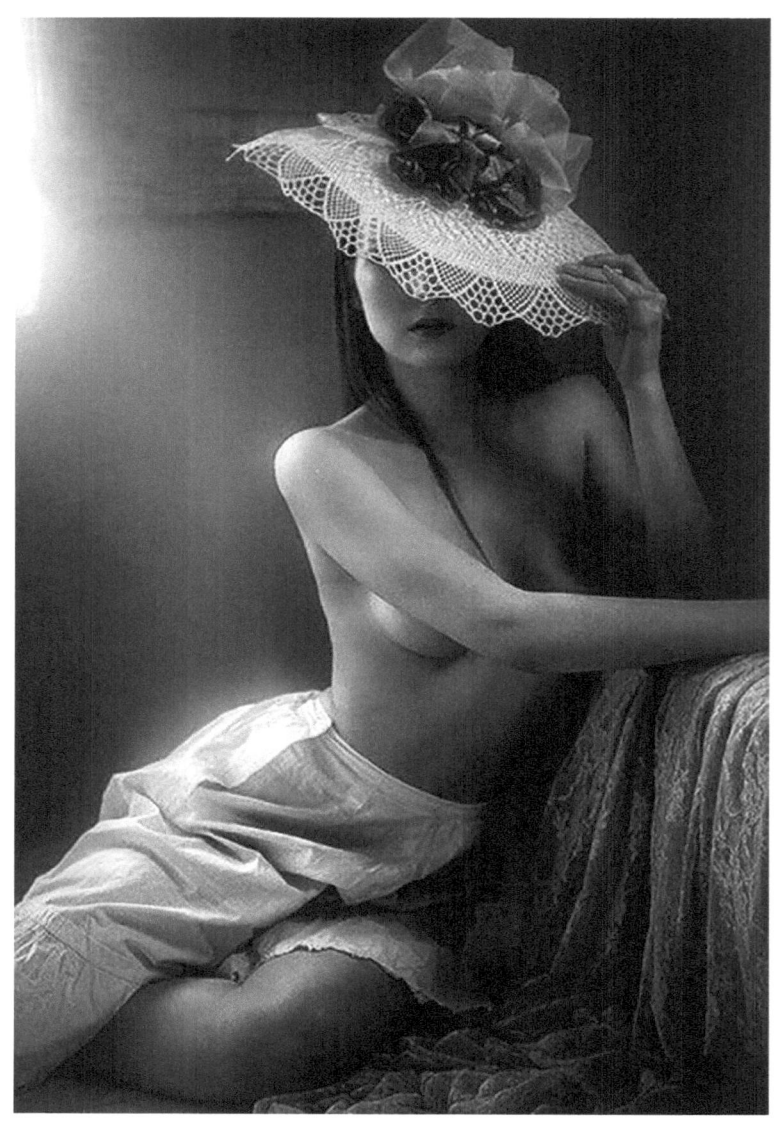

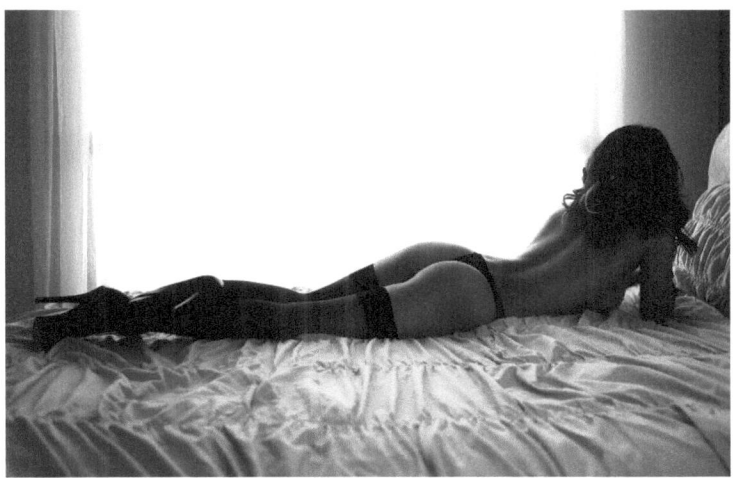

Combinada: Luz de ventana e iluminación de estudio.

También resulta útil contar con una pantalla reflectora para suavizar sombras.

Y un buen recurso para poder ver mejor la iluminación es entrecerrar los ojos, de esta manera notaremos detalles que de otra forma no notaríamos.

Algunos ejemplos con luz de estudio

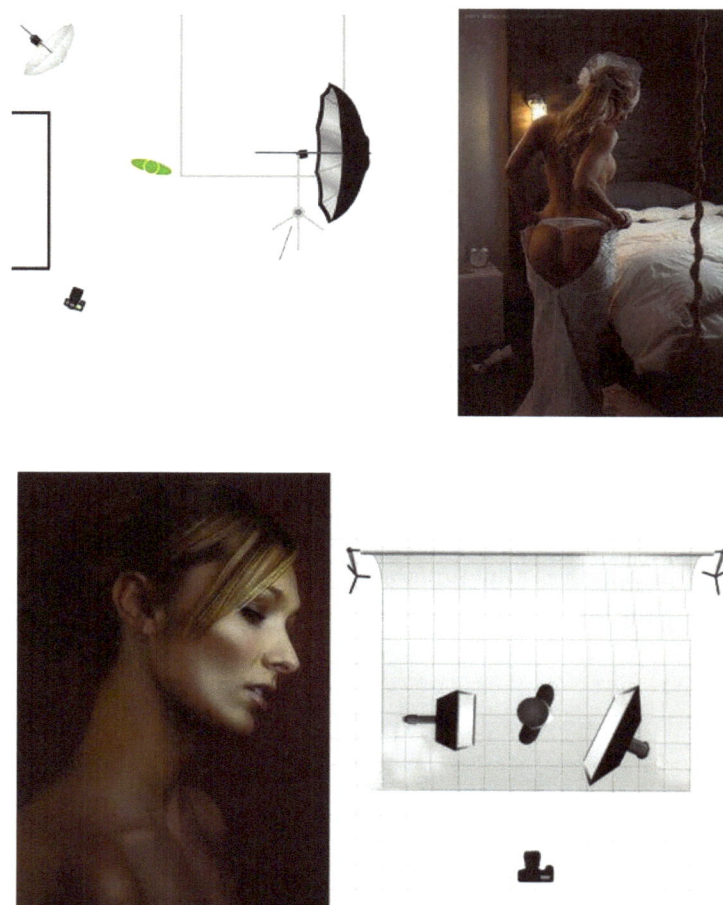

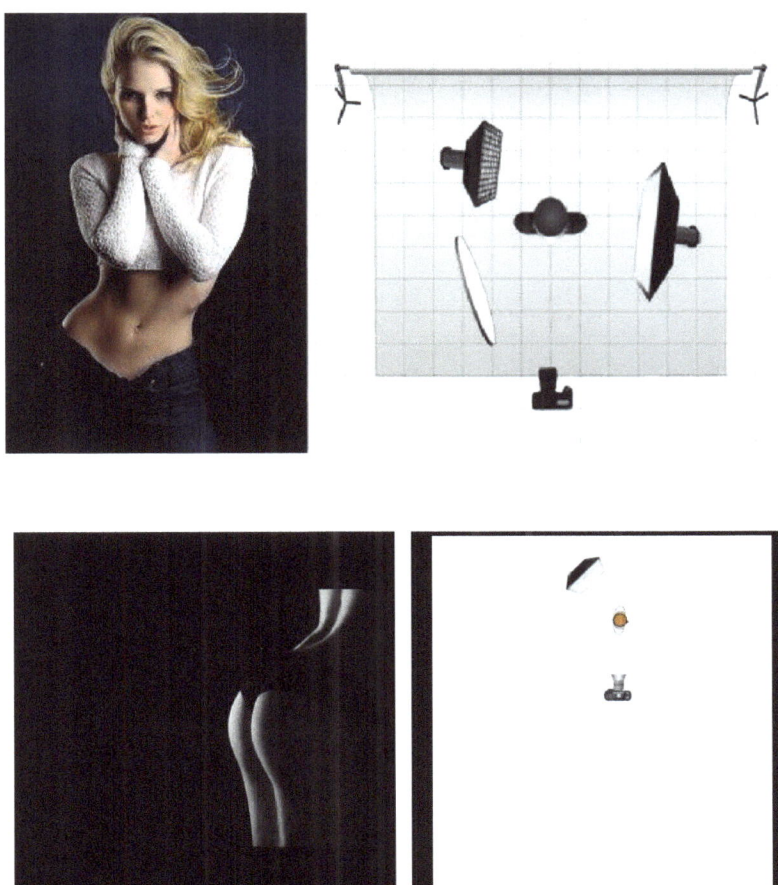

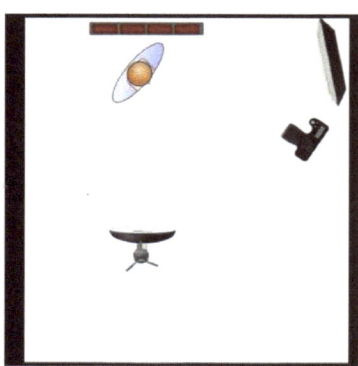
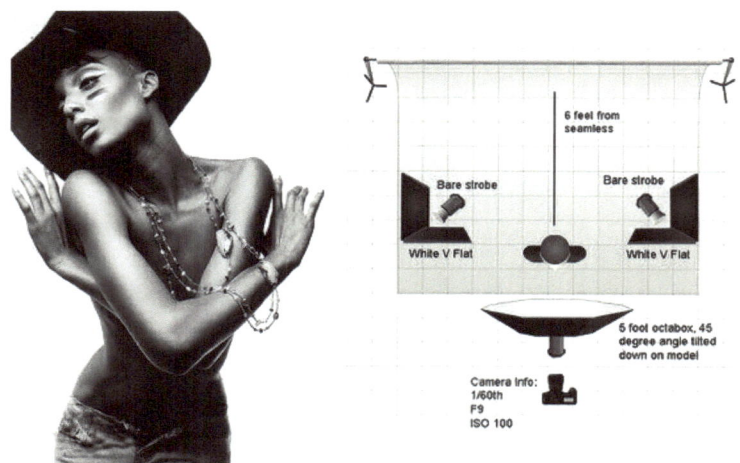

Tonos y colores en el BOUDOIR

Es muy fácil deducir que si estamos mostrando imágenes sensuales lo más conveniente es emplear colores y tonos suaves, generar así un bajo contraste visual ya que el contraste aumenta la intensidad de la foto y neutraliza el efecto que queremos lograr.

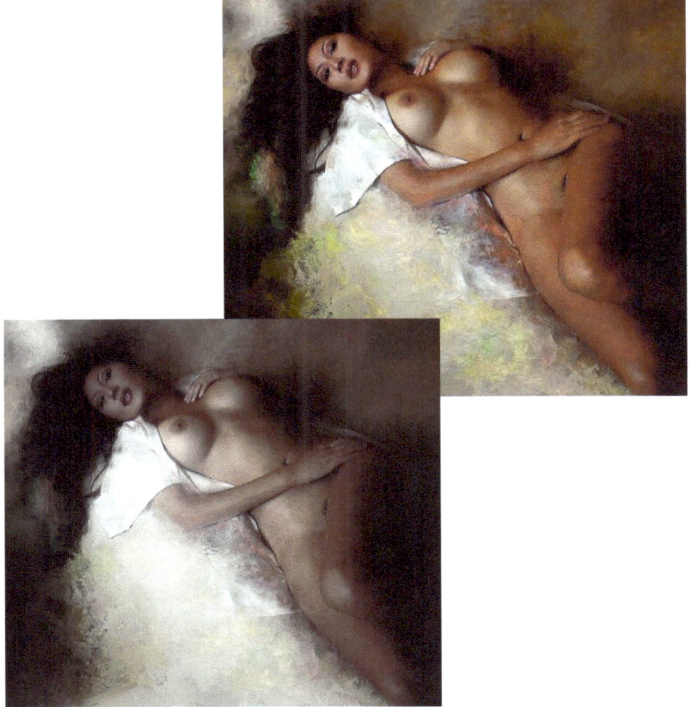

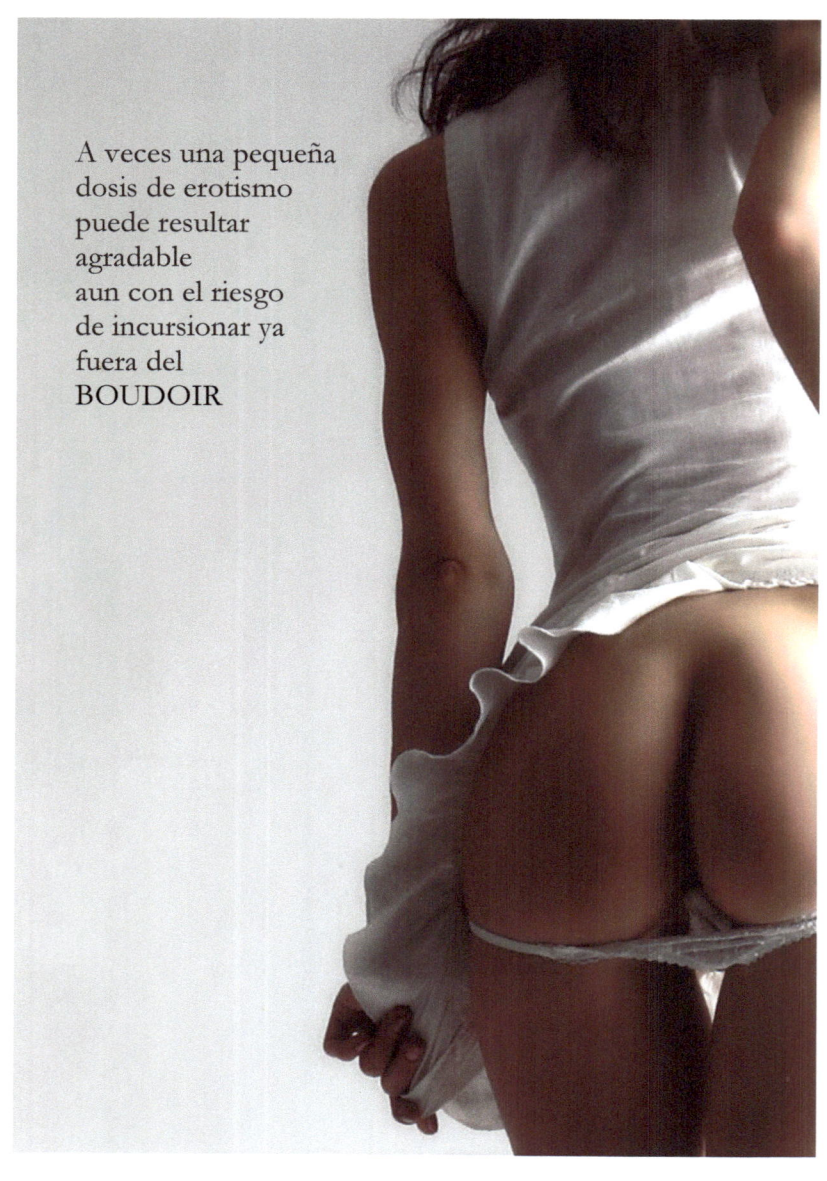

A veces una pequeña
dosis de erotismo
puede resultar
agradable
aun con el riesgo
de incursionar ya
fuera del
BOUDOIR

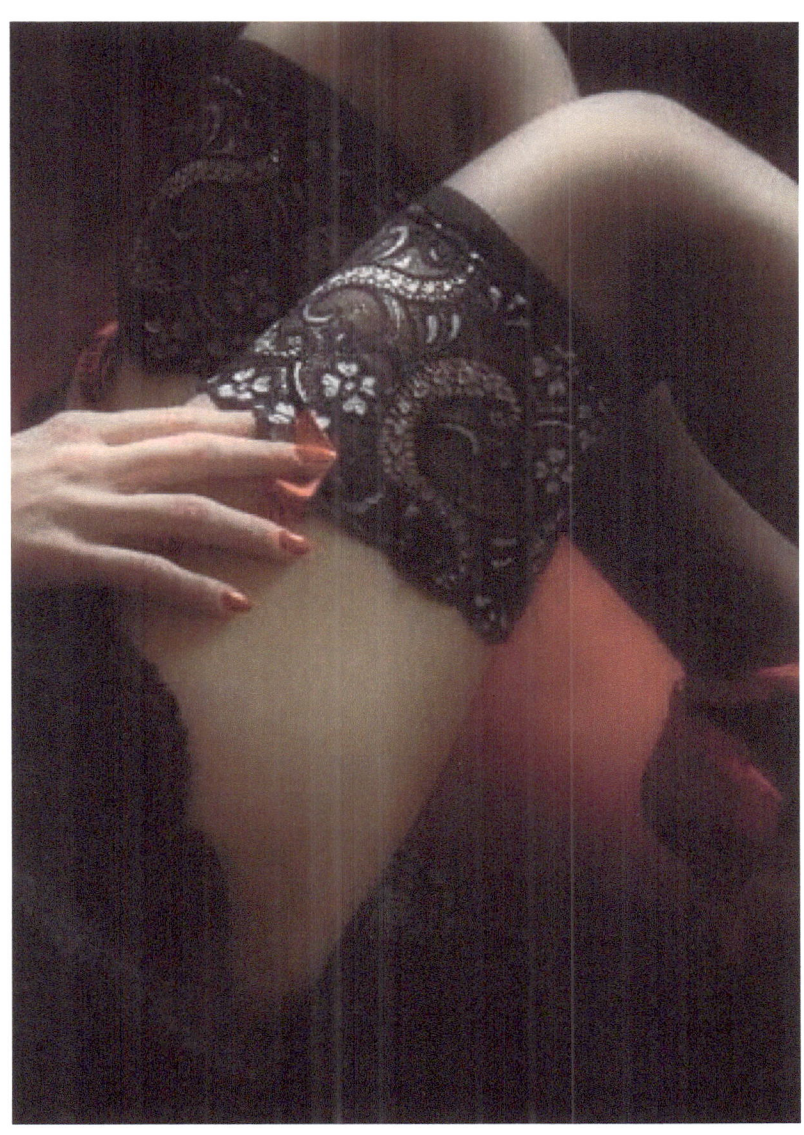

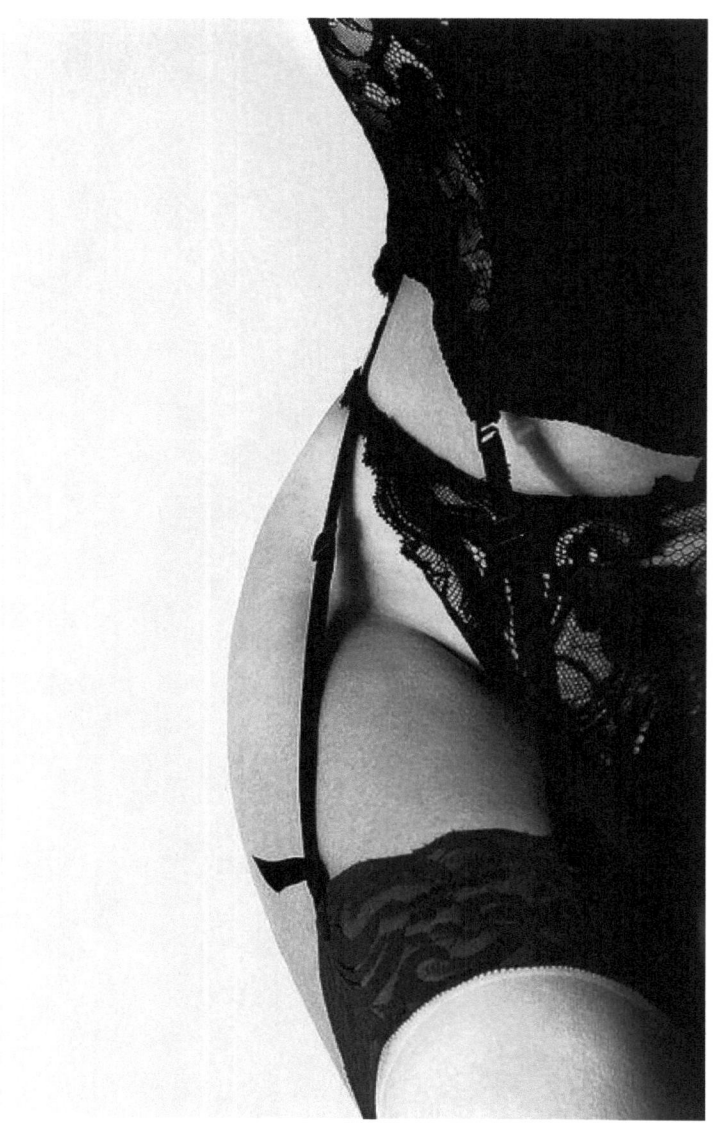

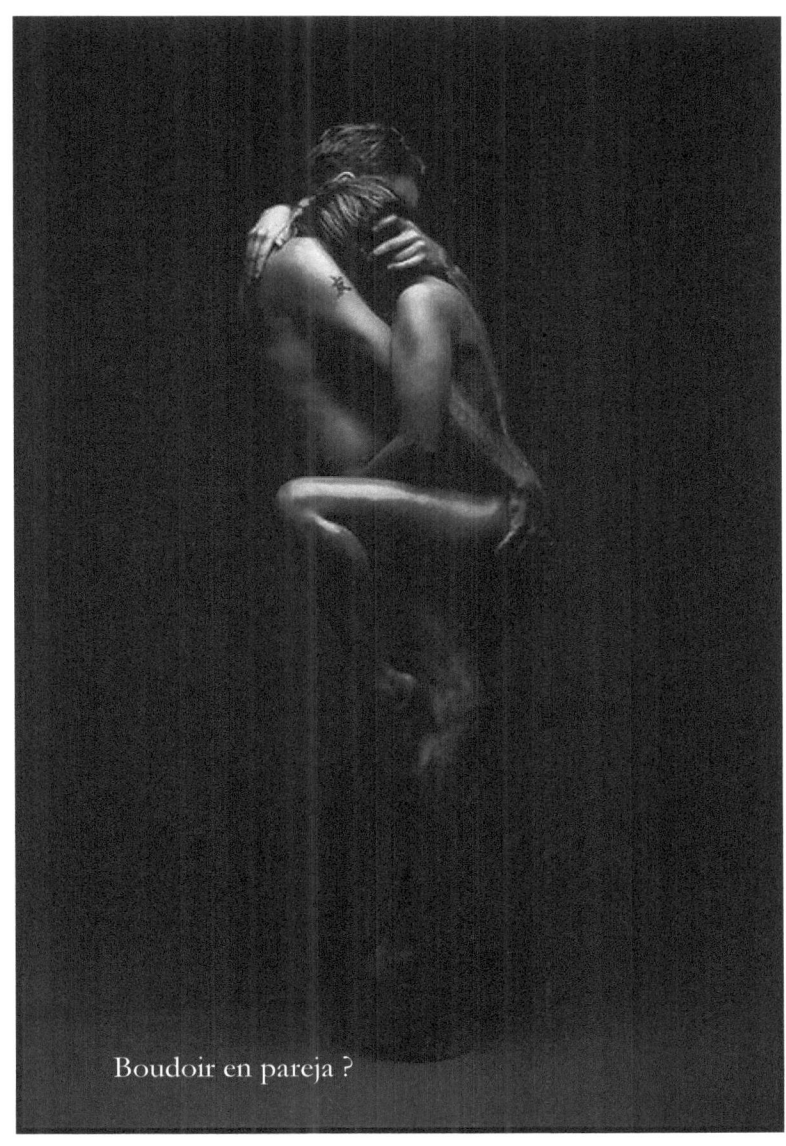

Esto es y sera siempre un tema de discicion.

Tenemos la libertad de llamar a cualquier desnudo sensual y hasta erotico BOUDOIR así ni se acerque a ese estilo y podemos hacerlo dado el poco conocimiento general del tema.
También podemos decir que esta foto es un BOUDOIR de una pareja, en definitiva, podemos decir lo que queramos.
Pero el BOUDOIR como hemos visto hasta aquí es un estado puro es una fotografía que muestra la intimidad de una mujer mientras se arregla o descansa.
Sería la visión de un voyeur, nuestra cámara se transforma en un observador oculto y clandestino de esa escena.
Y por ser un estilo, El BOUDOIR tiene sus reglas, las tres principales y que deben respetarse para no terminar haciendo que nuestra foto se encuadre en otro estilo. Son las siguientes:
1° Las imágenes deben estar cargadas de sensualidad.
2° No deben ser eróticas ya que la mujer no está tratando de proponer sexo.
3° Nunca mira a la cámara, en primer lugar, porque ignora su presencia, y en segundo lugar porque de hacerlo estaría interactuando con el observador y este por consiguiente interactuaría con la modelo, y eso en el BOUDOIR no debe ocurrir, ya que privaríamos al observador del placer morboso de hurgar en la intimidad de ese personaje.

Lamentablemente a diario no solo se publican fotos que los autores califican como BOUDOIR, sino que además y lo que a mi juicio es peor, son artículos y publicaciones que cometen sistemáticamente el mismo error.
Lo malo de esto es la confusión que se crea entres quienes se inician en la fotografía.

Muchas veces esto se hace por ignorancia sobre el tema, otras porque se cree que, a una foto por denominarla BOUDOIR se le agrega prestigio, y el prestigio a una foto y del fotógrafo solo se lo da la calidad de su trabajo.

Sepamos entonces separar un desnudo artístico y un desnudo erótico de un BOUDOIR, todos son estilos que requieren gran habilidad para desarrollarlos perfectamente y ninguno otorga mayor estatus que el otro.

www.ingramcontent.com/pod-product-compliance
Lightning Source LLC
Chambersburg PA
CBHW041204180526
45172CB00006B/1191